钦定三希堂法帖 (十九)

赵孟頫《临王羲之积雪凝寒帖》《临王羲之邛竹杖帖》
《临王羲之远宦帖》《临王羲之旦夕帖》《临王羲之绝布帖》《临王羲之七十帖》
《临王羲之彼上帖》《临王羲之诸从帖》《临王羲之胡母帖》《临王羲之游目帖》
《临王羲之汉时讲堂帖》《临王羲之成都帖》《临王羲之谯周帖》《临王羲之
天鼠膏帖》《临王羲之盐井帖》《临王羲之药草帖》《临王羲之青李来禽帖》
《临王羲之胡桃帖》《临王羲之七儿一女帖》
《临王羲之清晏帖》《临王羲之虞安吉帖》《纨扇赋》与山巨源绝交书
《临王羲之兰亭序》

陆有珠 主编

广西美术出版社

前　言

　　《三希堂法帖》，全称为《御刻三希堂石渠宝笈法帖》，又称为《钦定三希堂法帖》，正集 32 册 236 篇，是清乾隆十二年（1747 年）由宫廷编刻的一部大型丛帖。

　　乾隆十二年梁诗正等奉敕编次内府所藏魏晋南北朝至明代共 135 位书法家（含无名氏）的墨迹进行勾摹镌刻，选材极精，共收 340 余件楷、行、草书作品，另有题跋 200 多件、印章 1600 多方，共 9 万多字。其所收作品均按历史顺序编排，几乎囊括了当时清廷所能收集到的所有历代名家的法书墨迹精品。因帖中收有被乾隆帝视为稀世墨宝的三件东晋书迹，即王羲之的《快雪时晴帖》、王珣的《伯远帖》和王献之的《中秋帖》，而珍藏这三件稀世珍宝的地方又被称为三希堂，故法帖取名《三希堂法帖》。法帖完成之后，仅精拓数十本赐与宠臣。

　　乾隆二十年（1755 年），蒋溥、汪由敦、嵇璜等奉敕编次《御题三希堂续刻法帖》，又名《墨轩堂法帖》，续集 4 册。正、续集合起来共有 36 册。乾隆帝于正集和续集都作了序言。至此，《三希堂法帖》始成完璧。至清代末年，其传始广。法帖原刻石嵌于北京北海公园阅古楼墙间。《三希堂法帖》规模之大，收罗之广，镌刻拓工之精，以往官私刻帖鲜与伦比。其书法艺术价值极高，代表着我国书法艺术的最高境界，是中国古典书法艺术殿堂中的一笔巨大财富。

　　此次我们隆重推出法帖 36 册完整版，选用文盛书局清末民初的精美拓本并参考其他优质版本，用高科技手段放大仿真影印，并注以释文，方便阅读与欣赏。整套《三希堂法帖》典雅厚重，展现了古代书法碑帖的神韵，再现了皇家御造气度，为书法爱好者提供了研究、鉴赏、临摹的极佳范本，更具有典藏的意义和价值。

隆时去可不报但惟咏叹

什三二六弟廿六年抵々

释文

御刻三希堂石渠宝笈
法帖第十九册
元赵孟頫书
赵孟頫《临王羲之积雪
凝寒帖》

计与足下别廿六年于
今
虽时书问不解阔怀省
足下

释 文

先后二书但增叹慨顷
积
雪凝寒五十年中所无
想顷如常冀来夏秋
间或复得足下问耳比
者
悠悠如何可言吾服食
久

猶為劣劣大都比之年
時為復可可足下保愛
為
上臨書但有惘悵

釋　文

犹为劣劣大都比之年
时为复可可足下保爱
为
上临书但有惘怅

赵孟頫《临王羲之邛竹
杖帖》

去夏得足下致邛竹杖
皆至此士人多有尊

去夏得足下致邛竹杖
皆至此士人多有尊

释文

赵孟頫《临王羲之丝布帖》

老者皆即分布令知
足下远惠之至
今往丝布单衣财一
端示致意

赵孟頫《临王羲之七十帖》

足下今年政七十耶知
体

6

气常佳此大庆也想复
勤加颐养吾年垂耳
顺推之人理得尔以为
厚
幸但恐前路转欲逼耳
以尔要欲一游目汶领
非

后岂言云六但当保护
以俟此期勿谓虚言得
果此缘一段奇事也
赵孟頫《临王羲之远宦帖》
省别具足下小大问为
慰多分张念足下悬情武

赵孟頫《临王羲之远宦帖》

复常言足下但当保护
以俟此期勿谓虚言得
果此缘一段奇事也
省别具足下小大问为
慰
多分张念足下悬情武

8

释 文

赵孟頫《临王羲之旦夕帖》

昌诸子亦多远宦足下
兼怀并数问不老妇顷
疾笃救命恒忧虑余
粗平安知足下情至
旦夕都邑动静清和

想足下使还具时州将
桓公告慰情企足下数
使命也谢无奕外任数
书
问无他仁祖日往言寻
悲
酸如何可言

释 文

赵孟頫《临王羲之诸从帖》

诸从并数有问粗平安
唯修载在远音问不数
悬情司州疾笃不果西
公私可恨足下所云皆
尽
事势吾无间然诸问

释 文

赵孟頫《临王羲之诸从帖》

诸从并数有问粗平安
唯修载在远音问不数
悬情司州疾笃不果西
公私可恨足下所云皆
尽
事势吾无间然诸问

想足下别具不复具

赵孟頫《临王羲之胡母帖》

胡母氏从妹平安故

在永兴居去此七十也

吾在官诸理极差顷

以复勿勿来示云与其

吾此志知我者希

此有成言无缘见卿

以当一笑

赵孟頫《临王羲之彼土帖》

省足下别疏具彼土山

川诸奇扬雄蜀都左

太冲三都殊为不备

释 文

太冲三都殊为不备
悉彼故为多奇益令
其游目意足也可得果
当告卿求迎少人足耳
至时示意迟此期真

15

以日为岁想足下镇彼
土未有动理耳要
欲及卿在彼登汶领
峨眉而旋实不朽之
盛事但言此心以驰于

赵孟頫《临王羲之汉时讲堂帖》

彼矣

知有汉时讲堂在是
汉何帝时立此知画
三皇五帝以来备有
画又精妙甚可观也

彼有能画者不欲因
摹取当可得不信
具告

赵孟頫《临王羲之成都帖》

往在都见诸葛显曾
其问蜀中事云成都

城池屋楼观皆是
秦时司马错所修
令人远想慨然
为尔不信具示为欲广
异闻

赵孟𫖯《临王羲之谯周帖》

云谯周有孙高尚不

出入西山专丞人马以
严志不令人依依足
望嶂买牛司马如
扬子云皆有后不
天瓶膏治耳聋有

释文

出今为所在其人有以
副此志不令人依依足
下
其示严君平司马相如
扬子云皆有后不
赵孟頫《临王羲之天鼠
膏帖》
天鼠膏治耳聋有

验不有验者乃是要
药

赵孟頫《临王羲之盐井帖》

彼盐井火井皆有不
足下目见不为欲广异
闻具示朱处仁今所

赵孟頫《临王羲之七儿一女帖》

吾有七儿一女皆同生

婚娶以毕唯一小者尚

未婚耳过此一婚便得

至彼今内外孙有十六人

足慰目前足下情至委曲

故具示

未娥可勿此一娥便
丙云波々内孙有十
六人之蛋囚历之六博
之多曲故具示

释 文

未婚耳过此一婚便
得至彼今内外孙有十
六人足慰目前足下情
至委曲故具示
赵孟頫《临王羲之药草帖》
彼所须此药草可示

释 文

青李
来禽
樱桃子皆囊盛为佳函
封多
不生

日给滕

释 文

日给滕
赵孟頫《临王羲之胡桃帖》
足下所疏云此果佳可
为致子当种之此种
彼胡桃皆生也吾笃
喜种果今在田里

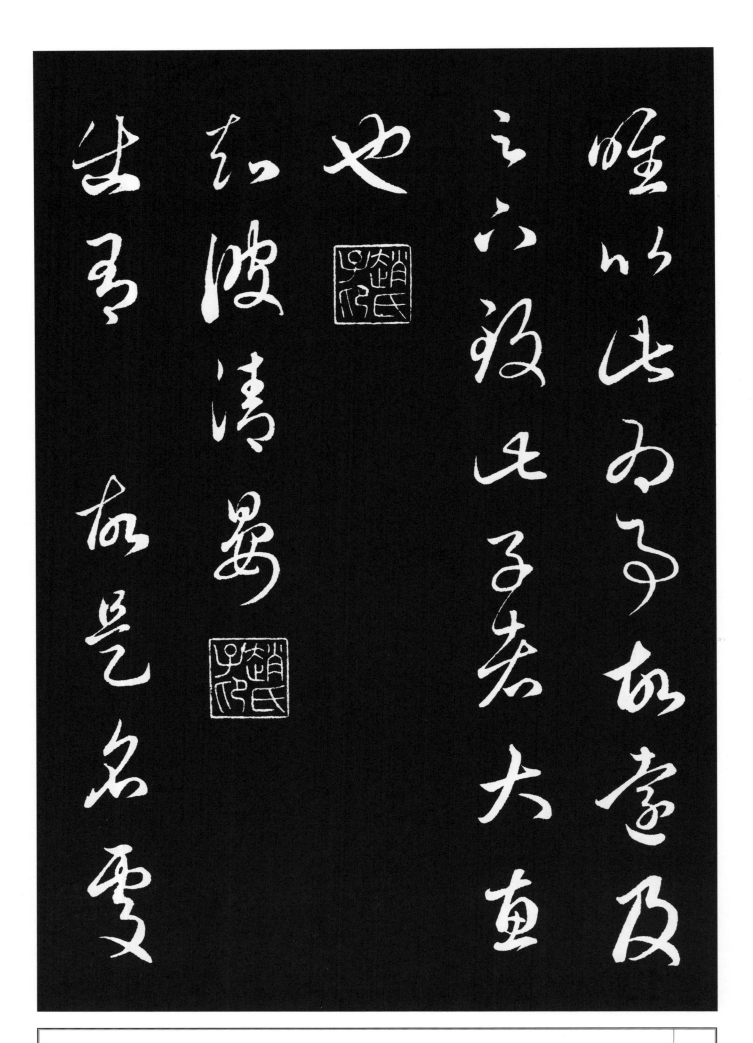

赵孟頫《临王羲之清晏帖》

唯以此为事故远及

足下致此子者大惠

也

知彼清晏

出有　故是名处

释文

且山川形势乃尔何可
以不游目
赵孟頫《临王羲之虞安
吉帖》
虞安吉者昔与共
事常念之今为殿
中将军前过云与足下

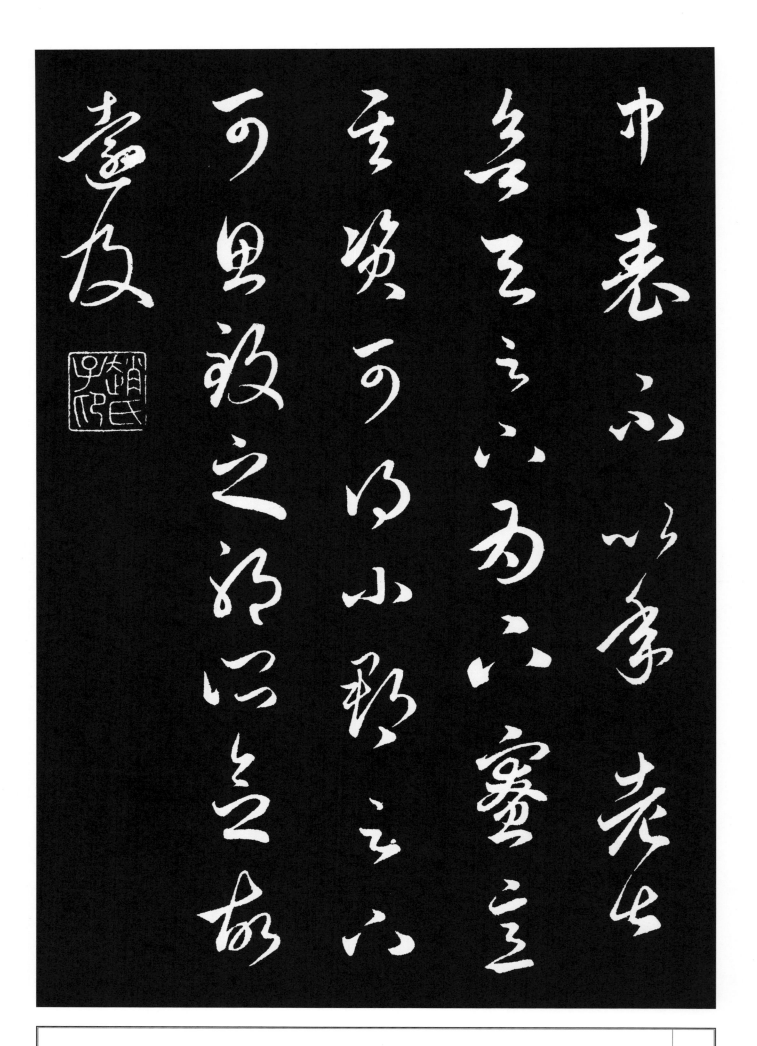

释文

中表不以年老甚
欲与足下为下寮意
其资可得小郡足下
可思致之耶所念故
远及

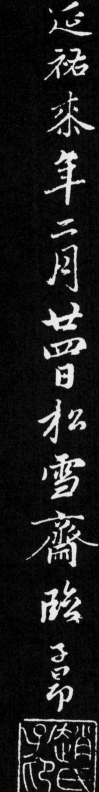

延祐柒年二月廿四日晉松雪齋臨子昂

纨扇賦

炎暑時至陽烏怒飛金

释文

延祐柒年二月廿四日
松雪斋临子昂
赵孟頫《纨扇赋》
纨扇赋
炎暑时至阳乌怒飞金

石为流白汗沾衣候吹
纤条延爽南扉彷徨
踯躅不知所为于是裂
轻纨兮似雪制团扇兮
如月光摇怀袖凉生毛

髮起逅想扵青蘋引濤

颾于天末蕭然襟帶凄

其絺葛須臾或離中腸

為熱殆造物者然解民

之愠假人力以為之不絁

释 文

发起遐想于青蘋引清
飒于天末萧然襟带凄
其絺葛须臾或离中肠
为热殆造物者欲解民
之愠假人力以为之不
然

岂天时之可夺也复有
题诗欣赏因书奇绝障
轻尘以寄恨扬仁风而
言
别或画乘鸾之女或误
成蝇之笔白羽襦裣而
自

愧蒲葵比方而知劣及
平商气应厥民夷玉露
降兮百草金风生兮桂
枝罗衣重拂秋兰复
菲孤萤冷照寒螀暗

釋文

愧蒲葵比方而知劣及
平商气应厥民夷玉露
降兮百草金风生兮桂
枝罗衣重拂秋兰复
菲孤萤冷照寒螀暗

啼弃捐篋笥绸缪网
丝班姬形中道之怨江
淹赋零落之诗嗟夫
用舍有时出处有宜唯
人亦尔于物奚疑彼狐
貉

之御冬岂当暑而亦悲
苟行藏之任道愿侯时
平安之嘻圣贤其不可
见兮之二人又何知
大德九年十月十日書與

君璋老弟 孟頫

嵇叔夜与山巨源绝交书

康白足下昔称吾于颖川吾

睿谓之知言然经怪此意

未熟悉于足下何从便得之

君璋老弟 孟頫

赵孟頫《与山巨源绝交书》

嵇叔夜与山巨源绝交书

康白足下昔称吾于颖川

吾

尝谓之知言然经怪此意

尚

未熟悉于足下何从便得

之

也前年从河东还显宗
阿都说足下议以吾自
代
事虽不行知足下不知
足下傍
通多可而少怪吾直性
狭中
多所不堪偶与足下相
知耳
间闻足下迁惕然不喜
恐足

释 文

小羞庖人之独割引尸祝以自
助手荐鸾刀漫之膻腥故具
为足下陈其可否吾昔读书
得并介之人或谓无之今
乃信其真有耳性有所
不堪真不可强今空语同知

释文

下羞庖人之独割引尸
祝以自
助手荐鸾刀漫之膻腥
故具
为足下陈其可否吾昔
读书
得并介之人或谓无之
今
乃信其真有耳性有所
不堪真不可强今空语
同知

有達人無所不堪外不殊俗
而內不失正與一世同其波流而
悔吝不生耳老子莊周
吾之
師也親居賤職柳下惠
東方
朔達人也安乎卑位吾
豈敢
短之哉又仲尼兼愛不
羞執

释 文

有达人无所不堪外不
殊俗
而内不失正与一世同
其波流而
悔吝不生耳老子庄周
吾之
师也亲居贱职柳下惠
东方
朔达人也安乎卑位吾
岂敢
短之哉又仲尼兼爱不
羞执

釋文

鞭子文无欲卿相而三
登令尹
是乃君子思济物之意
也所谓
达人能兼善而不渝穷
则自
得而无闷以此观之故
尧舜
之君世许由之岩栖子
房之佐
汉接舆之行歌其揆一
也瞻

释文

数君可谓能遂其志者
故君子百行殊涂而同
致循
性而动各附所安故有
处朝
廷而不出入山林不反
之论且延
陵高子臧之风长卿慕
相如
之节志气所托不可夺
也每

释 文

然
读尚子平台孝威传慨
慕之想其为人少加孤
露母
兄见骄不涉经学性复
疏懒
筋驽肉缓头面常一月
十五
日不洗不大闷痒不能
沐也每
常小便而忍不起令胞
中略
转

42

乃起耳又縱逸來久情
意
傲散簡與禮相背懶與
慢相
成而為僑類見寬不改
其
過又讀莊老重增其放
故使
榮進之心日頹任實之
情轉篤
此由禽鹿少見馴育則
服從

释　文

教制长而见羁则狂顾
顿缨
赴蹈汤火虽饰以金镳
飨
以嘉肴愈思长林而志
在丰
草也阮嗣宗口不论人
过吾每
师之而未能及至性过
人与
物无伤唯饮酒过差耳

至于礼法之士所绳疾
之如仇
幸赖大将军保持之耳
吾不如嗣宗之贤而有
慢弛之
阙又不识人情暗于机
宜无
石之慎而有好尽之累
久与
事接疵衅日生虽欲无
患

45

其可得乎又人倫有礼
朝廷
有法自惟至熟有必不
堪者
七甚不可者二卧喜晚
起而当
关呼之不置一不堪也
抱琴行
吟弋钓草野而吏卒守
之
不得妄动二不堪也危
坐一

時庳不得搖性復多虱
搔
无已而当裹以章服揖
拜上官
三不堪也素不便书不
喜作书而人
间多事案盈几不相
酬答
则犯教伤义欲自勉强
则
不能久四不堪也不喜
吊丧而

47

释文

释 文

人道以此为重已为未
见恕者
所怨至欲见中伤者虽
惧然
自责然性不可化欲降
心顺从
则诡故不情亦终不能
获无咎
无誉如此五不堪也不
喜俗人而
当与之共事或宾客盈
坐鸣

一也剛腸疾惡輕肆直言遇

事便發此甚不可二也以促中小

心之性統此九患不有

內病寧可久處人間邪

又道士遺言餌朮黃精令人

久壽意甚信之遊山澤觀

释 文

鱼鸟心甚乐之一行作
吏此事
便废安其舍其所乐而
从其所
惧哉夫人之相知贵识
其天性因
而济之禹不逼伯成子
高全其
节也仲尼不假盖于子
夏护
其短也近诸葛孔明不
逼元直

51

以入蜀華子魚不強幼
相此可謂張相終始真
足下見直木必不可以
必不可以為桷盖不欲
瓦材令得其所也故四
各以其志為樂唯達者

以入蜀华子鱼不强幼
安以卿
相此可谓能相终始真
相知也
足下见直木必不可以
为轮曲者
必不可以为桷盖不欲
以枉其
天材令得其所也故四
民有业
各以其志为乐唯达者
为

能通之此似足下度内
耳不
可自见好章甫越人以
文冕也
自以嗜臭腐养鹓鶵以
死鼠
也吾顷学养生之术方
外荣
华去滋味游心于寂寞
以无
为为贵纵无九患尚不
顾足下所

好者又有心闷疾顷转
增笃私
意自试必不能堪其所
不乐
自卜已审若道尽涂穷
则
已耳足下无事冤之令
转
于沟壑也吾新失母兄
之欢意
常凄切女年十三男年
八岁未

及来人沉没多病顾此
恨恨如今但愿守陋巷
何可言
荣华
独能离之以此为快此
最近之
可得而言耳然使长才
广度
无所不淹而能营乃可
贵耳
若吾多病困欲离事自
全以

及成人况复多病顾此
恨恨如
何可言今但愿守陋巷
荣华
独能离之以此为快此
最近之
可得而言耳然使长才
广度
无所不淹而能营乃可
贵耳
若吾多病困欲离事自
全以

释 文

保余年此真所乏耳岂
可
见黄门而称贞哉若趣
欲共
登王涂期于相致时为
欢益
一日迫之必发其狂疾
自非重
怨不至于此也野人有
快炙背
而美芹子者欲献之至
尊

雅有迈之之意亦已诉矣愿
足下勿似之其意如此既以解
足下并以为别秡康白
子昂

于會稽山陰之蘭亭俏禊事

于會稽山陰之蘭亭俏禊事

虽有区区之意亦已疏
矣愿
足下勿似之其意如此
既以解
足下并以为别秡康白
子昂

赵孟頫《临王羲之兰亭
序》

永和九年岁在癸丑暮
春之初□
于会稽山阴之兰亭修
禊事

也羣賢畢至少長咸集此地
有崇山峻領茂林脩竹又有清流激
湍暎帶左右引以為流觴曲水
列坐其次雖無絲竹管弦之
盛一觴一詠亦足以暢敘幽情

释 文

也群贤毕至少长咸集
此地
有崇山峻领茂林修竹
又有清流激
湍映带左右引以为流
觞曲水
列坐其次虽无丝竹管
弦之
盛一觞一咏亦足以畅
叙幽情

是日也天朗氣清惠風和暢仰
觀宇宙之大俯察品類之盛
所以遊目騁懷足以極視聽之
娛信可樂也夫人之相與俯仰
一世或取諸懷抱悟言一室之内

或□寄所託放浪形骸
之外雖
趣舍萬殊靜躁不同當
其欣
于所遇暫得于己快然
自足不
知老之將至及其所之
既惓情
隨事遷感慨係之矣向
之所

释文

或□寄所托放浪形骸
之外虽
趣舍万殊静躁不同当
其欣
于所遇暂得于己快然
自足不
知老之将至及其所之
既惓情
随事迁感慨系之矣向
之所

欣俯仰之間以為陳迹猶不
能不以之興懷況脩短隨化終
期於盡古人云死生亦大矣豈
不痛哉每攬昔人興感之由
若合一契未嘗不臨文嗟悼不

能喻之於懷固知一死生為虛誕齊彭殤為妄作後之視由今之視昔悲夫故列叙時人錄其所述雖世殊事異所以興懷其致一也後之攬

釋文

能喻之于怀固知一死
生为虚
诞齐彭殇为妄作后之
视
亦由今之视昔悲夫故
列
叙时人录其所述虽世
殊事
异所以兴怀其致一也
后之揽

者亦将有感於斯文

蘭亭帖當宋未度南時士大夫

人人有之石刻既亡江左好事者

注、家刻一石無慮數十百本而
真贗始難別矣王順伯尤延之
諸公其精識之尤者於墨色紙
色肥瘦穠纖之間分毫不爽故
朱晦翁跋蘭亭謂不獨議禮如

释　文

往往家刻一石无虑数
十百本而
真赝始难别矣王顺伯
尤延之
诸公其精识之尤者于
墨色纸
色肥瘦秾纤之间分毫
不爽故
朱晦翁跋兰亭谓不独
议礼如

聚讼盖笑之也然传刻
既多实
亦未易定其甲乙此卷
乃致佳本
五字既损肥瘦得中与
王子庆所
藏赵子固本无异石本
中至宝
也至大三年九月十六
日舟次宝

释文

聚讼盖笑之也然传刻
既多实
亦未易定其甲乙此卷
乃致佳本
五字既损肥瘦得中与
王子庆所
藏赵子固本无异石本
中至宝
也至大三年九月十六
日舟次宝

應重題 子昂

蘭亭誠不可忽世間墨本日亡日少而識真者盖

難其人既識而藏之可不寶諸十八日清河舟中

河聲如吼終日不得屏息非得此卷時時展玩何以解日盖日

數十舒卷所得為不少矣廿二日邳州北題

昔人得古刻數行專心而學之便

应重题子昂

赵孟頫跋

兰亭诚不可忽世间墨
本日亡日少而识真者
盖
难其人既识而藏之可
不宝诸十八日清河舟
中
河声如吼终日不得屏
息非得此卷时时展玩
何以解日盖日
数十舒卷所得为不少
矣廿二日邳州北题

赵孟頫跋

昔人得古刻数行专心
而学之便

可名世況蘭亭是右軍得意書
學之不已何患不過人耶
頃聞吳中北禪主僧有定武蘭亭
是其師晦巖照法師所藏從其
借觀不可一旦得此喜不自勝獨

孤之與東屏賢不肖何如也廿三日將

過呂梁泊舟題

書法以用筆為上而結字亦須用工

蓋結字曰時相傳用筆千古不易右

軍字勢古法一變其雄秀之氣出

釋 文

孤之与东屏贤不肖何
如也廿三日将
过吕梁泊舟题
赵孟頫跋
书法以用笔为上而结
字亦须用工
盖结字因时相传用笔
千古不易右
军字势古法一变其雄
秀之气出

釋文

于天然故古人今以为
师法齐梁间
人结字非不古而乏俊
气此又存乎其
人然古法终不可失也
廿八日济州南待
闸题

赵孟頫跋
廿九日至济州遇周景
远新除行台

監察御史自都下来酌酒于驛亭人
以帋素求書于景遠者甚衆而乞余
書者坌集殊不可當急登舟解纜
乃得休是晚至濟州北三十里重展
此卷因題

释文

监察御史自都下来酌
酒于驿亭人
以纸素求书于景远者
甚众而乞余
书者坌集殊不可当急
登舟解缆
乃得休是晚至济州北
三十里重展
此卷因题

東坡詩云天下幾人學杜甫誰
得其皮與其骨學蘭亭者亦
然黃太史亦云世人但學蘭亭
面欲換凡骨無金丹此意非學
書者不知也 十月一日

释 文

赵孟頫跋

东坡诗云天下几人学
杜甫谁
得其皮与其骨学兰亭
者亦
然黄太史亦云世人但
学兰亭
面欲换凡骨无金丹此
意非学
书者不知也 十月一
日

大凡石刻雖一石而墨本輒不同盖紙有厚薄麁細燥濕墨有濃淡用墨有輕重而刻之肥瘦明暗隨之故蘭亭難辨然真知書法者一見便當了然政不在肥瘦明暗之間也十月二日過安

山北壽張書

右軍人品甚高故書入神品奴隸

赵孟頫跋

大凡石刻虽一石而墨
本辄不同盖纸有厚薄
粗细燥湿墨有浓淡用
墨有轻重而刻之肥瘦
明暗随之故兰亭难辨
然真知书法者一见便
当了然政不在肥瘦明
暗之间也十月二日过
安
山北寿张书

赵孟頫跋

右军人品甚高故书入
神品奴隶

风船窗晴暖特對蘭亭信可樂　余壯行三十四二日秋冬之閒而多南　陂待放閘書　誇其能薄俗可鄙、三日泊舟虎　小夫乳臭之子朝學執筆暮已自

释　文

小夫乳臭之子朝学执
笔暮已自
夸其能薄俗可鄙可鄙
三日泊舟虎
陂待放闸书

赵孟頫跋

余北行三十二日秋冬
之间而多南
风船窗晴暖时对兰亭
信可乐

释 文

也七日书
赵孟頫跋
兰亭与丙舍帖绝相似
万金难购兰亭帖定武
刻本妙逼真区区模拟
何足数独称贞观四

74

名臣　惟善重题

释文

图书在版编目（CIP）数据

钦定三希堂法帖 . 十九 / 陆有珠主编 . —— 南宁 : 广西
美术出版社 , 2023.12
　　ISBN 978-7-5494-2722-2

　　Ⅰ . ①钦… Ⅱ . ①陆… Ⅲ . ①行书—法帖—中国—元
代 Ⅳ . ① J292.21

中国国家版本馆 CIP 数据核字（2023）第 214148 号

钦定三希堂法帖（十九）
QINDING SANXITANG FATIE SHIJIU

主　　编：陆有珠
编　　者：黄　群
出 版 人：陈　明
责任编辑：白　桦
助理编辑：龙　力
装帧设计：苏　巍
责任校对：吴坤梅
审　　读：陈小英
出版发行：广西美术出版社
地　　址：广西南宁市望园路 9 号（邮编：530023）
网　　址：www.gxmscbs.com
印　　制：南宁市和诚印务有限公司
开　　本：787 mm×1092 mm　1/8
印　　张：9.5
字　　数：95 千字
出版日期：2024 年 1 月第 1 版第 1 次印刷
书　　号：ISBN 978-7-5494-2722-2
定　　价：53.00 元